荣宝斋画谱

山 水 部 分

崔 振 宽 绘

荣宝斋出版社

北京

图书在版编目（ＣＩＰ）数据

荣宝斋画谱 232．崔振宽绘山水部分 ／ 崔振宽绘．—
北京 ：荣宝斋出版社，2020.12
ISBN 978-7-5003-1954-2

Ⅰ．①荣… Ⅱ．①崔… Ⅲ．①山水画－作品集－
中国－现代 Ⅳ．① J212

中国版本图书馆 CIP 数据核字 (2020) 第 216858 号

RONGBAOZHAI HUAPU (232) CUI ZHENKUANHUI SHANSHUIBUFEN

荣宝斋画谱 （232） 崔振宽绘山水部分

作　　　　者 ：崔振宽
编辑出版发行 ：荣宝斋出版社
地　　　　址 ：北京市西城区琉璃厂西街 19 号
邮 政 编 码 ：100052
制　　　　版 ：北京荣宝艺品印刷有限公司
印　　　　刷 ：北京雅昌艺术印刷有限公司

开本 ：787 毫米 ×1092 毫米　1/8　印张 ：6
版次 ：2020 年 12 月第 1 版　　印次 ：2020 年 12 月第 1 次印刷
印数 ：0001-2000　　定价 ：48.00 元

荣宝斋画谱题词

画谱的刊行，我们拍掌欢迎。

近代作画的不读书不图画谱

是例外，好像作诗词不读唐

诗三百首和自己词谱是例外

一样。古人说：不以规矩不能成

方圆这话讲出了真理。就

是我们搞绘画的学问要老实、

先搞基本训练讨便宜走捷径

是不被成为大器的。荣宝斋

画谱保留了中国历代书画的优

统，又能额到各时代的流派，且

着重具备生活气息而制作

者又保现代名手的以省会误他

们水平大大超过旧谱，以此

值得欢迎，值得介绍，祝谱

学就生。祝画学大荣展！

陈叔亮

一九六三年一月

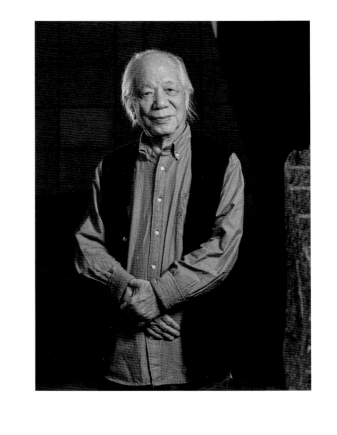

崔振宽　陕西西安人，一九三五年生于西安，一九六〇年毕业于西安美术学院国画系，现为中国国家画院研究员、中国美术家协会会员、陕西省美术家协会顾问、西安美术学院客座教授、陕西国画院画家、国家一级美术师。

崔振宽与『黄崔系统』

刘骁纯

我曾写过两篇文章：《蒋兆和与『徐蒋系统』》《吴冠中与『林吴系统』》。其实，这种有画脉关联的艺术现象，在二十世纪的中国水墨画坛，还可以举出『吴（昌硕）齐（白石）系统』。通理，黄宾虹与崔振宽，就画脉关联而言，亦可称为『黄崔系统』。

改革开放以来，黄宾虹的门徒如潮，颖出者唯崔振宽一人。所谓颖出，指的是在关联中完全独立并达到一定水平，唯其如此才可以称为『黄崔系统』。

一、黄宾虹课题

黄宾虹将主流山水画从小写意转向了更自由、更解衣般礴的大写意，而大写意才是真正的笔墨直指心性，才是本质意义的写意。

能不能沿着黄宾虹开拓的路继续发展，这就是黄宾虹留下的课题。

所谓的黄宾虹课题有三大趋向：（1）解体山水；（2）笔墨自主化，大写意；（3）其笔墨属文人山水画正统的书法用笔的笔墨系统。

二、艰难三步

二〇一五年，崔振宽八十高龄，从艺六十年，这六十年大体可以分为三大阶段：

（一）青年美术干部阶段。

青年美术干部阶段，问道长安画派的阶段，以焦墨切入黄宾虹课题的阶段。

一九五三年至一九七八年。一九四九年以后，崔振宽开始接受中华人民共和国美术教育。一九五〇年，高一，参加校美术组，年仅十五岁就加入了西北美术工作者协会（美术家协会前身）。一九五三年，发表处女作，高中时陆续发表漫画、连环画、速写、素描。一九五七年，考入西安美院，一九六〇年毕业留校任教。一九六二年，成为西安工艺美术厂美术干部，直到一九八一年，调入陕西国画院。

（二）问道长安画派的阶段。

一九七八年至一九九三年，崔振宽以研习长安画派为重点，兼取山水画新老传统。

一九九三年在崔振宽艺术历程上是一个拐点，其标志有三：个人风格初步形成，开始问道黄宾虹，开始尝试焦墨。

（三）以焦墨切入黄宾虹课题

整个第三阶段并非只有焦墨，综合运用黄宾虹『五笔』『七墨』的创作，始终没有中断。真正与黄宾虹在关联中又完全独立的是他的焦墨，我提出『黄崔系统』也是基于他的焦墨。

崔振宽进入黄宾虹课题则意味着：（1）进一步解体山水；（2）进一步突出笔墨，继续发展大写意；（3）坚持文人山水画正宗的书法用笔的笔墨系统；（4）探索黄宾虹未曾探索的结构自主化。传统笔墨功夫不达到一定的层面，不可能接近黄宾虹课题。

①笔墨系统的初步建立

改革开放以来，专攻焦墨者不乏其人，个性最鲜明的是崔振宽，而迈入黄宾虹课题者，唯崔振宽一人。

焦墨二十年，对崔振宽来说最重要的突破是在笔墨上摸索出了笔力之极的斧凿皴。从一九九四年《高

原情深》到一九九九年的《空谷之一》，再到《华山千尺幢》《龙门竞渡》等作品。焦墨『可以放笔直

干，一心一意在虚实刚柔的尽情表现中发挥「用笔」，既可痛快恣肆地直抒胸臆，又可使笔形笔意得以充

分张扬，把用笔的快感直接纳入主观性更强的自我表现之中。』这是崔振宽的焦墨礼赞。

②待完成的课题

我一直主张，结构比笔墨更重要，而结构，恰是黄宾虹尚未自觉的课题。

结构是经营位置却又不止于经营位置，结构即性灵、即内气外显为格局之局势。

顺其自然，坚持不懈，先求当下的精彩。黄宾虹是这样做的，崔振宽也正在这样做。

黄宾虹说他自己『六十岁之前画山水是先有丘壑再有笔墨，六十岁之后先有笔墨再有丘壑』，而黄宾

虹真正成为黄宾虹却是八十岁以后的事。崔振宽年届八十，并不为晚。

对于每一点、每一画的行笔过程中起承转合、抑扬顿挫的精神内涵的深度体验，是中国绘画鹤立于世

的长项。恰恰由于点画之中精神负载量的不断增容，崔振宽才走近了黄宾虹课题，才不期然而然地弱化了

山水意象而逼向了半抽象艺术。这种由点线、由笔墨的自主化而逼近抽象的方式，与西方绘画由块面、色

彩和构成的自主化而逼近抽象的方式，同功而异曲。

（本文据原文缩写，全文见《崔振宽画集》七卷本总序）

二〇一四年十二月八日 于三亚

目 录

一　空谷之三

二　秋雨　黄河赞歌

三　秋塬

四　黄河

五　阳关暮曛图

六　崇山茂林

七　紫阳之二　冬

八　延安之三　延安之一

九　旱塬

一〇　走进阿尔金

一一　秋

一二　秦岭大壑　春雨

一三　夏山图

一四　苍山图

一五　苍莽秦岭

一六　终南山上之三

一七　华山千尺幢

一八　华山千尺幢（局部）

一八　商州纪游之三　南海渔港之一

一九　城市组画之一——浦江东望

二〇　焦墨设色小品之九

二一　南普陀印象之三

二二　厦门归来小品之一

二三　华山卧游图一

二三　华山卧游图一（局部）

二三　秦岭残雪

二四　古镇之五　黄河在咆哮

二五　山溪（局部）　山溪

二六　秦岭七十二峪

二七　滇北山中之四（局部）

二七　滇北山中之四

二八　伟岸之四　伟岸之四（局部）

二九　又上华山之二　又上华山之一

三〇　华山卧游图二

三〇　华山卧游图二（局部）

三一　河谷之一

三二　山之皴图四

三二　山之皴图四（局部）

三三　山之皴图五（局部）

三三　山之皴图五

三四　华岳之皴图四

三四　华岳之皴图四（局部）

三五　高原之一

三六　山外山之六

三六　山外山之六（局部）

三七　点·线和树之十

三七　点·线和树之一

三八　华山卧游图四

三八　华山卧游图四（局部）

三九　景观之十　景观之十四

四〇　山非山之五

黄河赞歌

秋雨

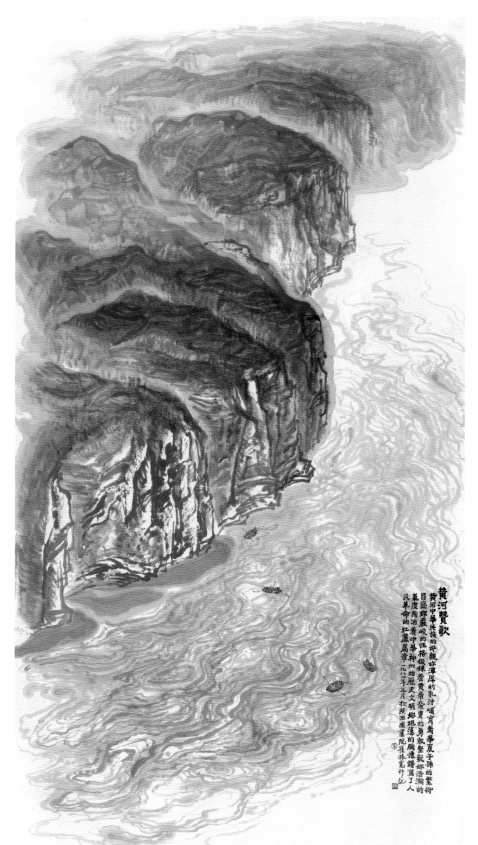

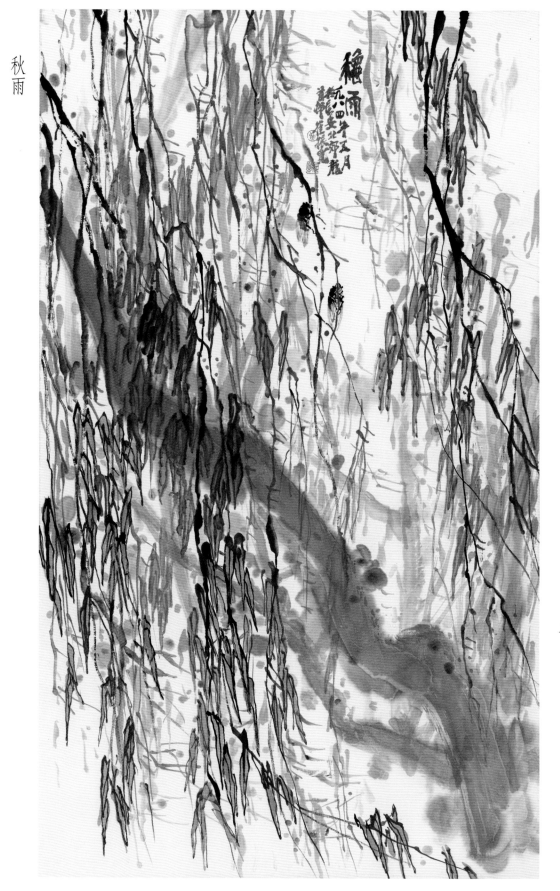

黄河赞歌

黄河中华民族的母亲孕育着华夏子孙的繁衍目睹那醇厚的乳汁喷吐着奔腾曲折的足迹那峥嵘的涛浪着滚滚浩渺的气度而沟壑中华朝州四历史文明始逐通着的阔像描绘写人民革命的壮丽篇章一九三五月乾陕西画院崔振宽

二

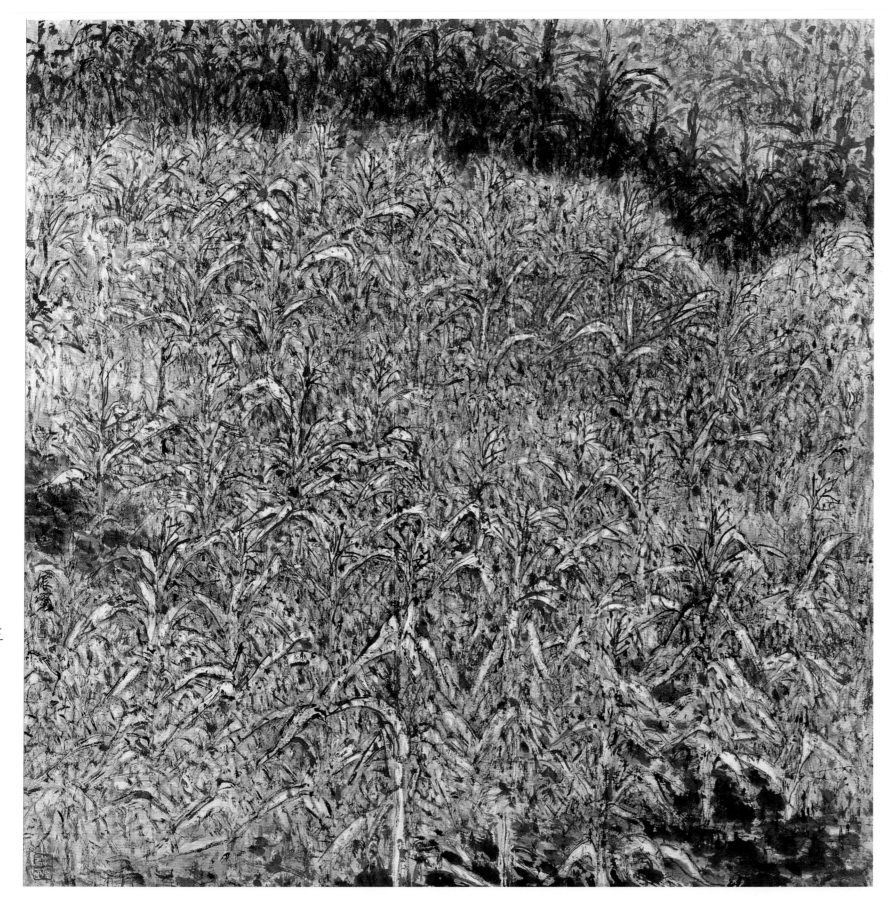

秋塬

三

黄河

四

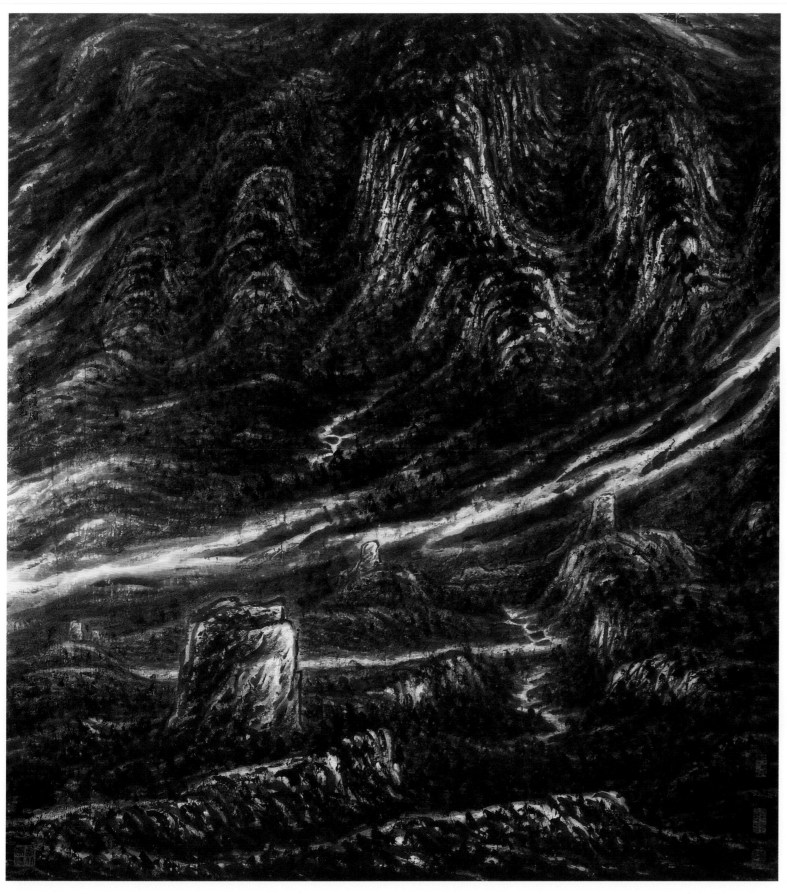

阳关暮曛图

崇山茂林

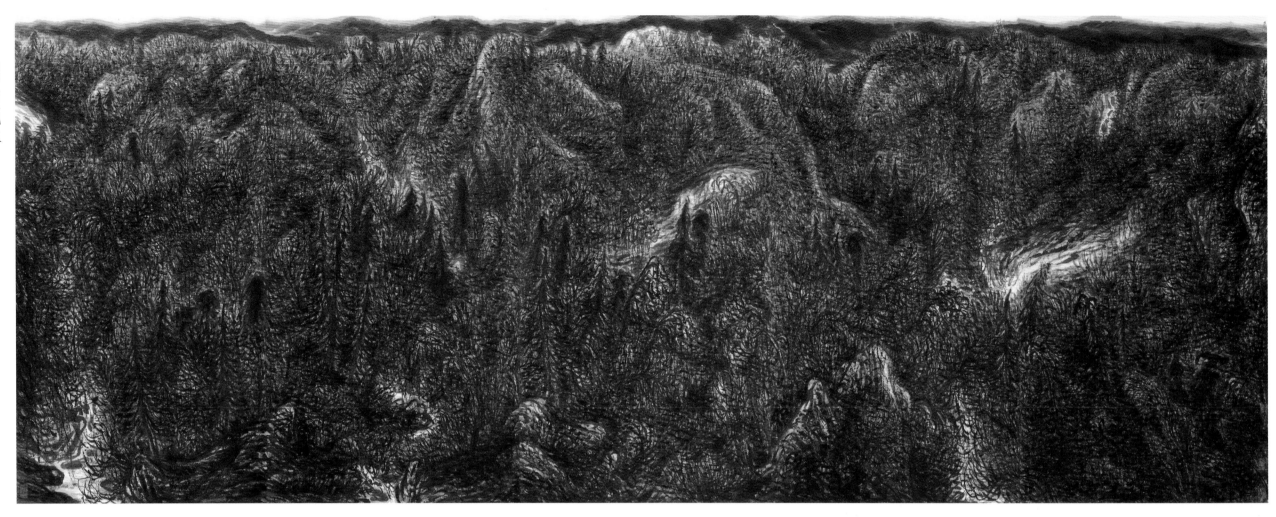

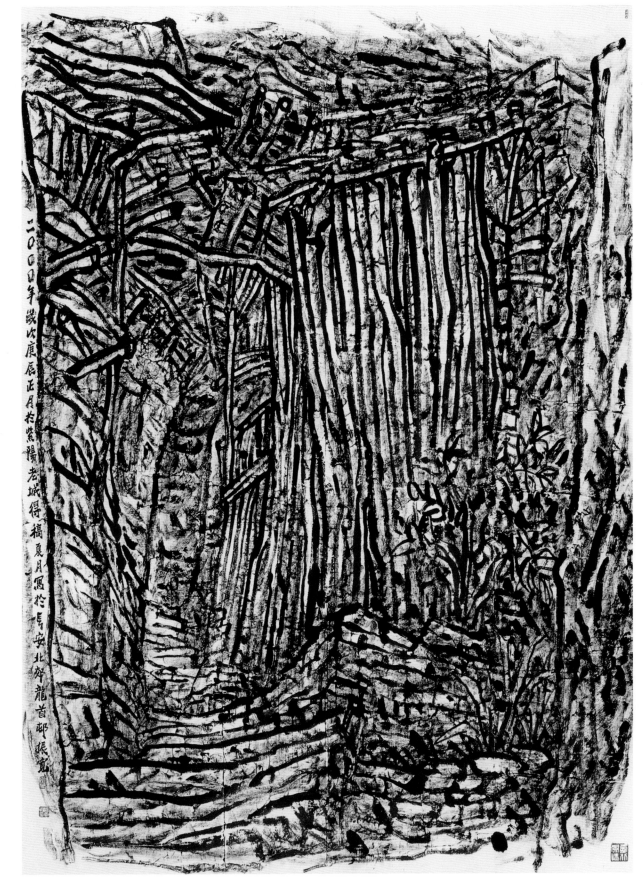

紫阳之二

二〇〇〇年岁次庚辰正月於紫阳老城得稿夏月寫於長安北麓龍首邨張寬

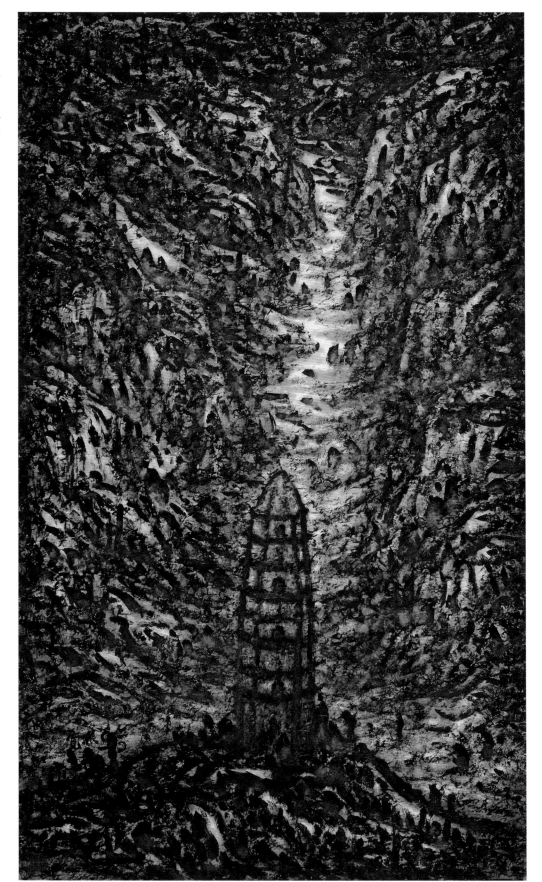

延安之一

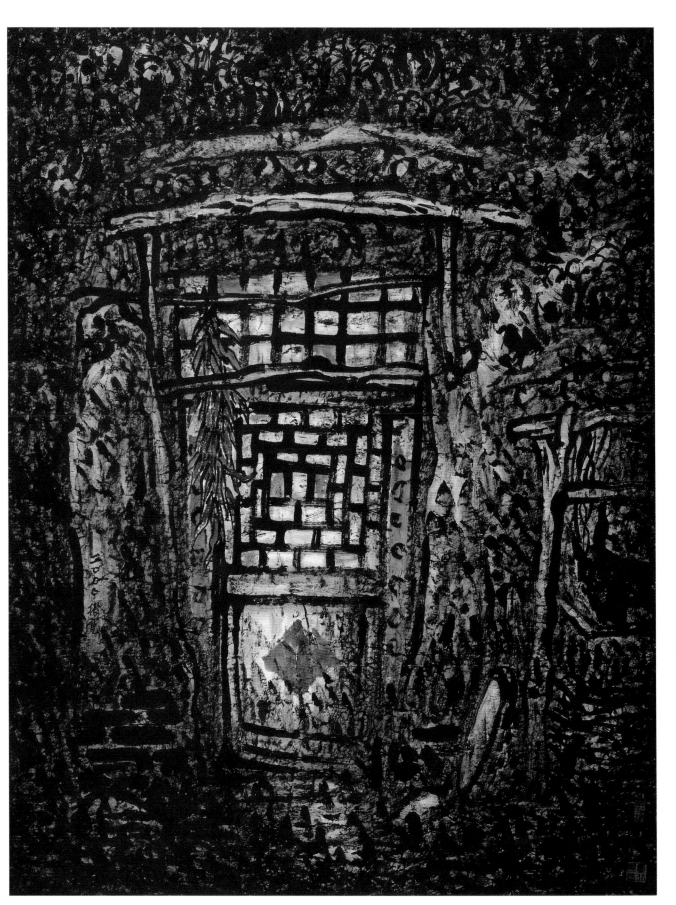

延安之三

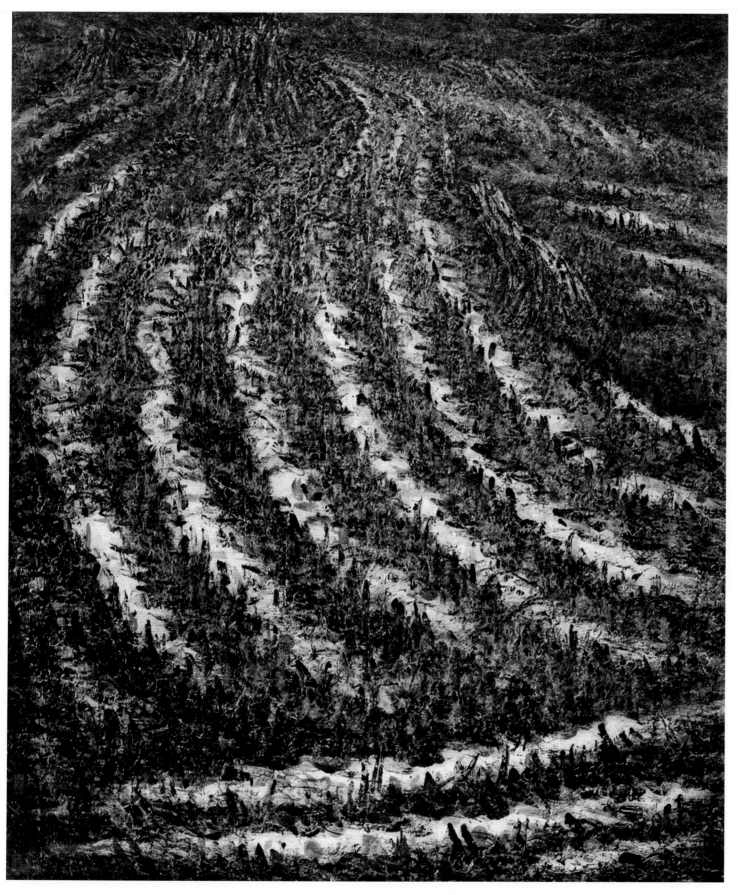

旱塬

九

走近阿尔金

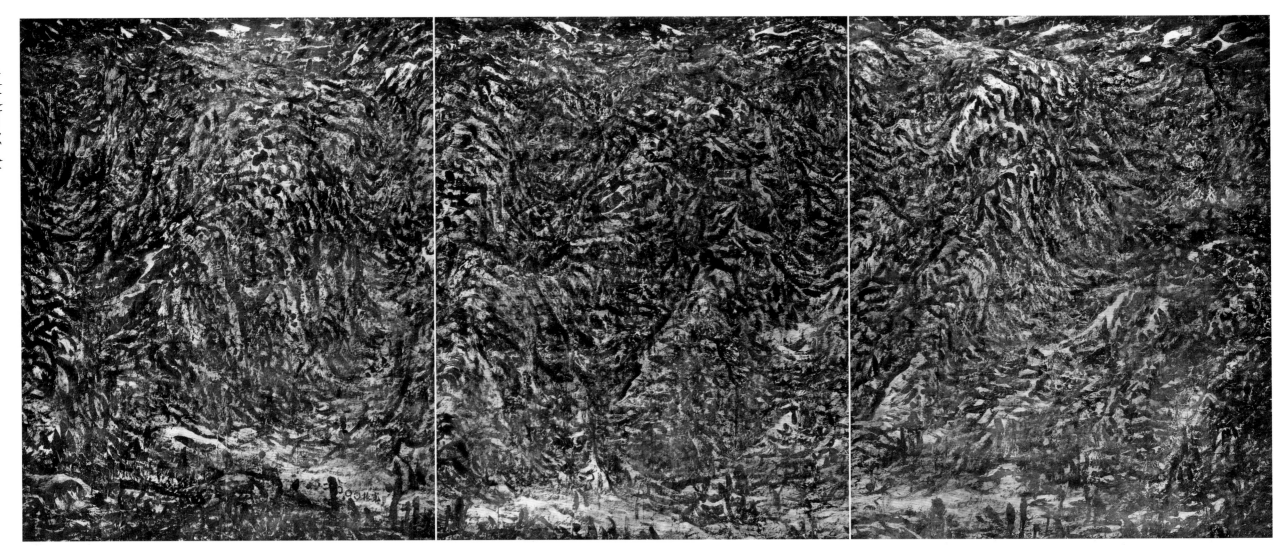

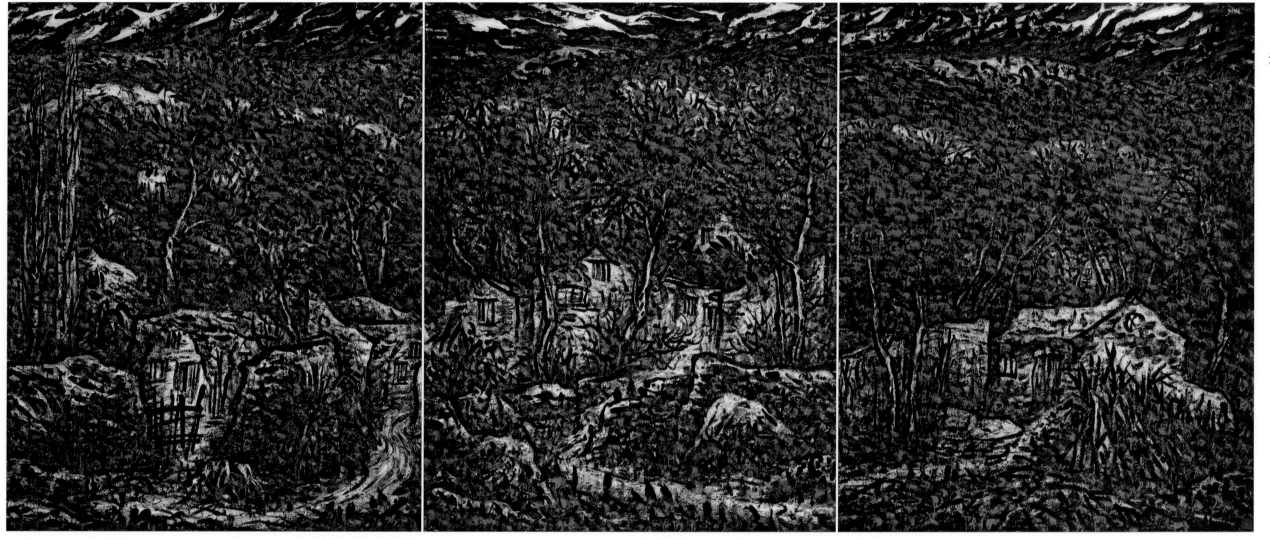

秋

二一

春雨

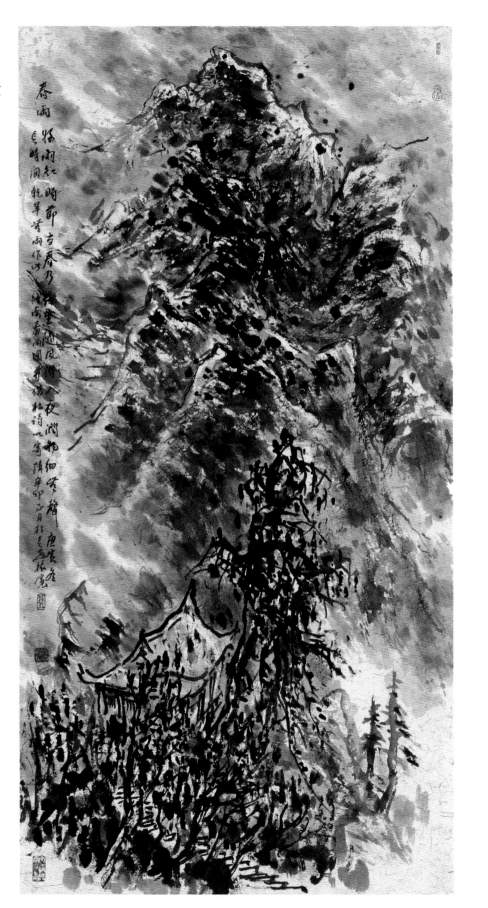

秦岭大壑

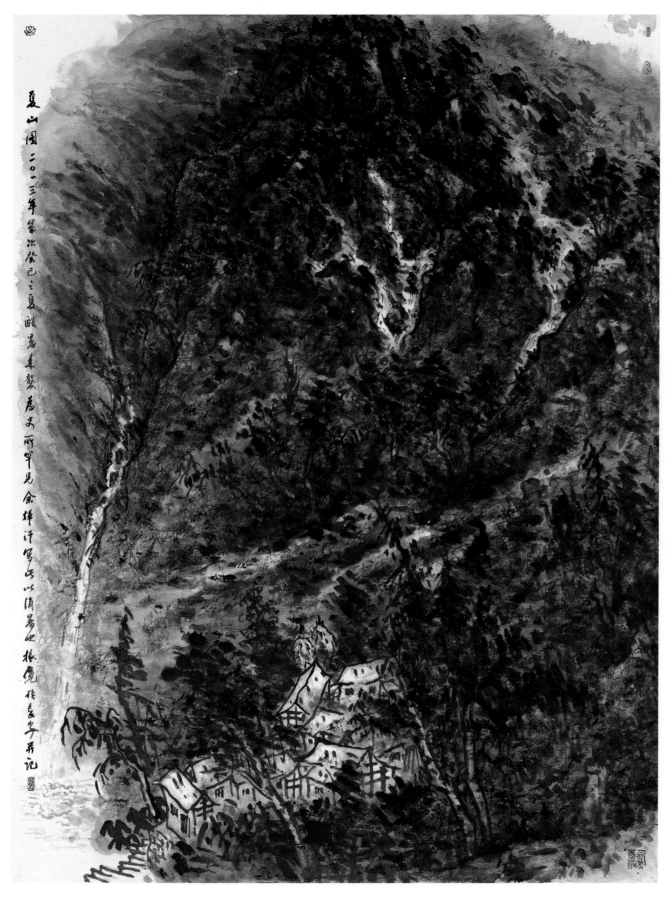

夏山图

夏山图二〇一三年第次登巴之夏峨嵋暑車駐為久所罕見余揮汗寫此以消暑如振魔摅長年齐记

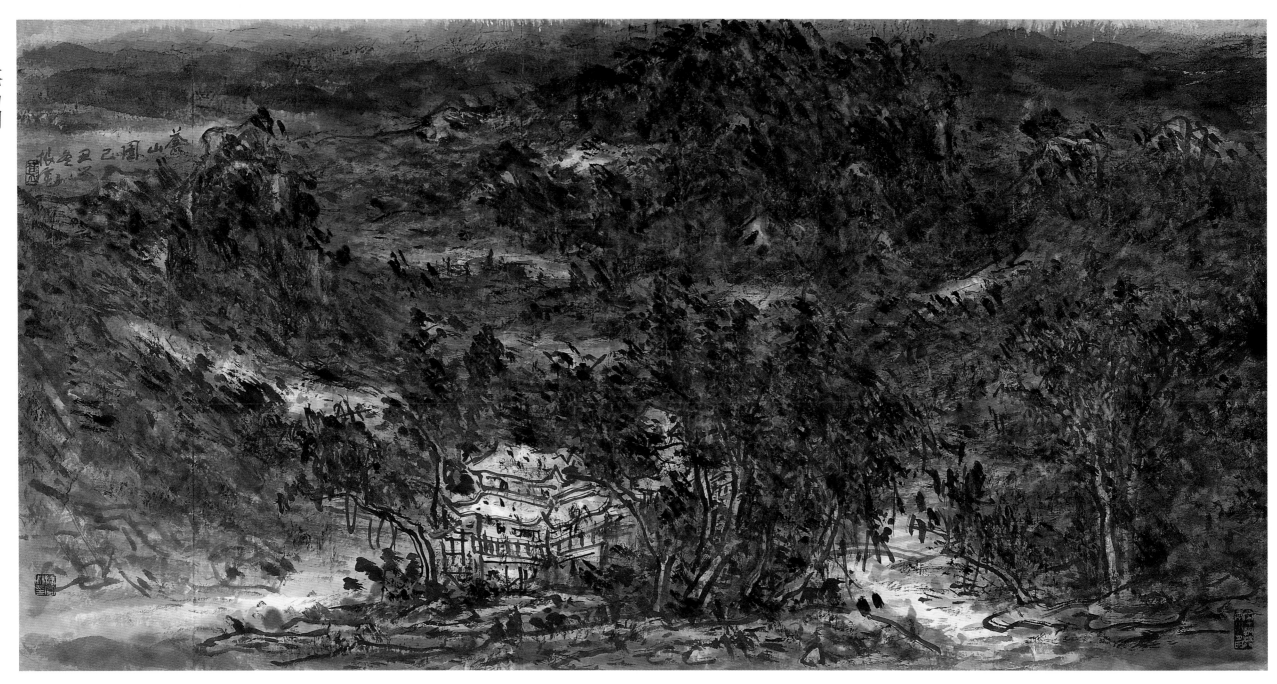

苍山图

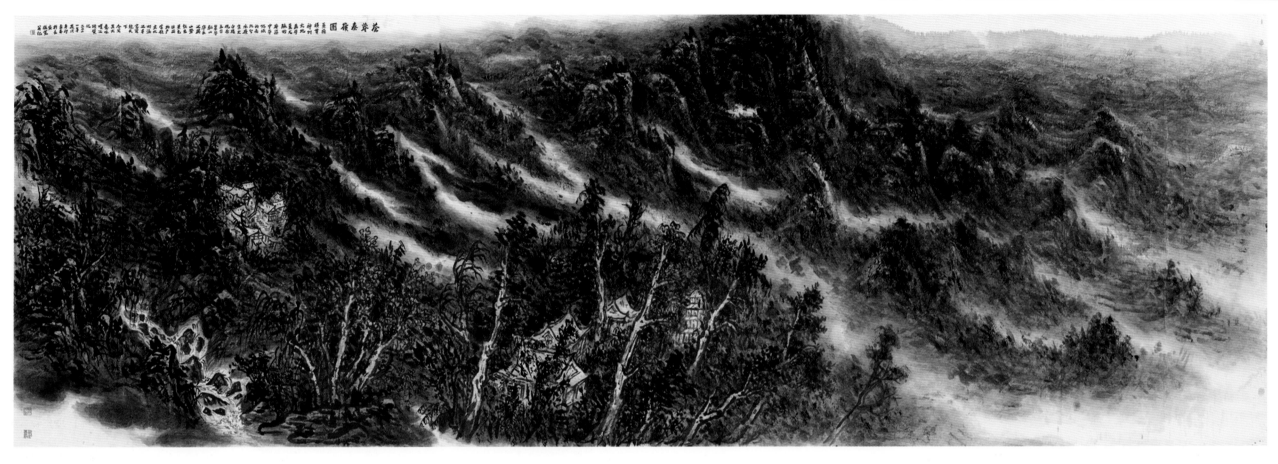

苍莽秦岭

终南山上之三

一六

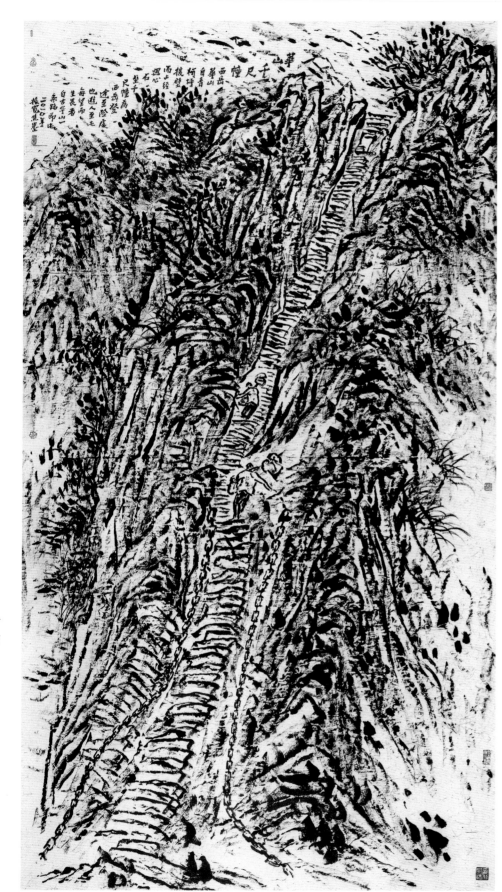

华山千尺幢

华山千尺幢

西岳华山
千尺幢
华山之西
柯诗青
仰望石
涧心西
理石
尺帽局
远望险庭
地拖峰光
每山盘而
生民者
自半山山
东路即此
揽览古里
二〇〇〇年
松山艺墨

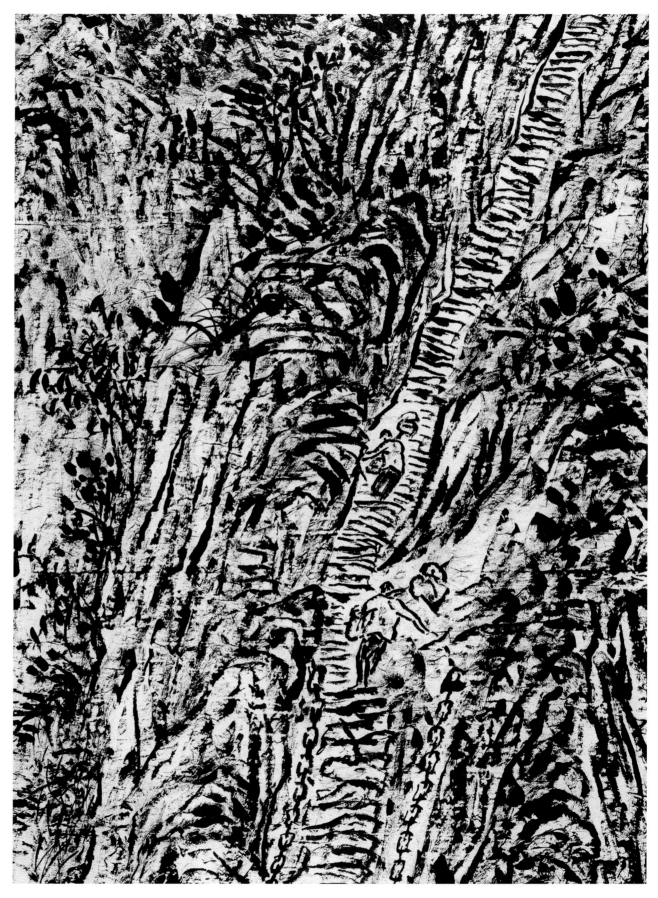

华山千尺幢 (局部)

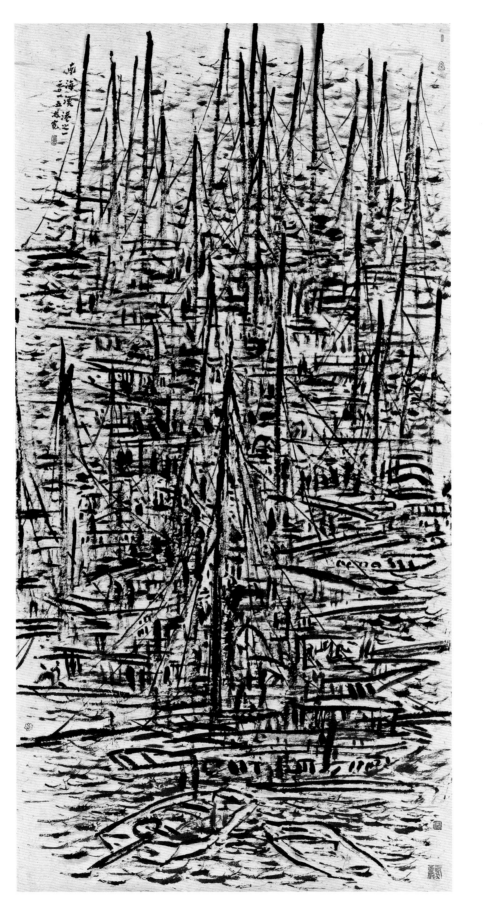

南海渔港之一

商州纪游之三

一八

城市组画之一——浦江东望

焦墨设色小品之九

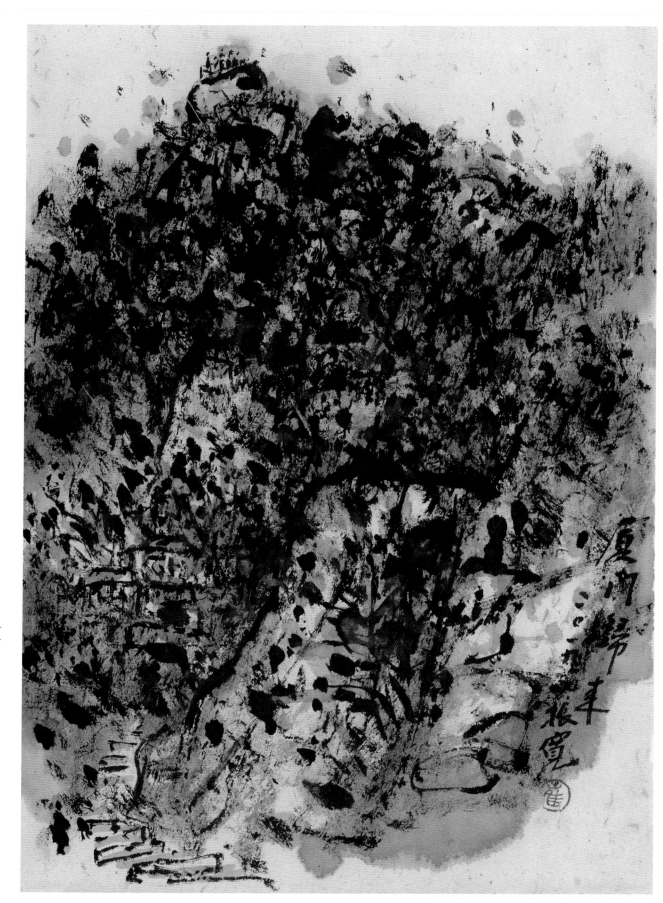

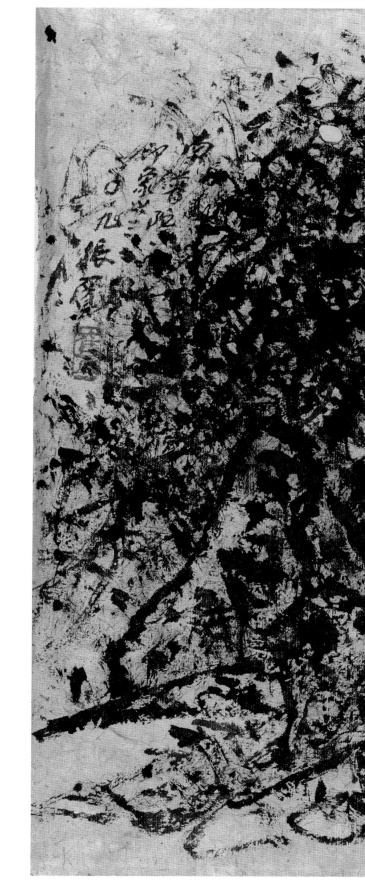

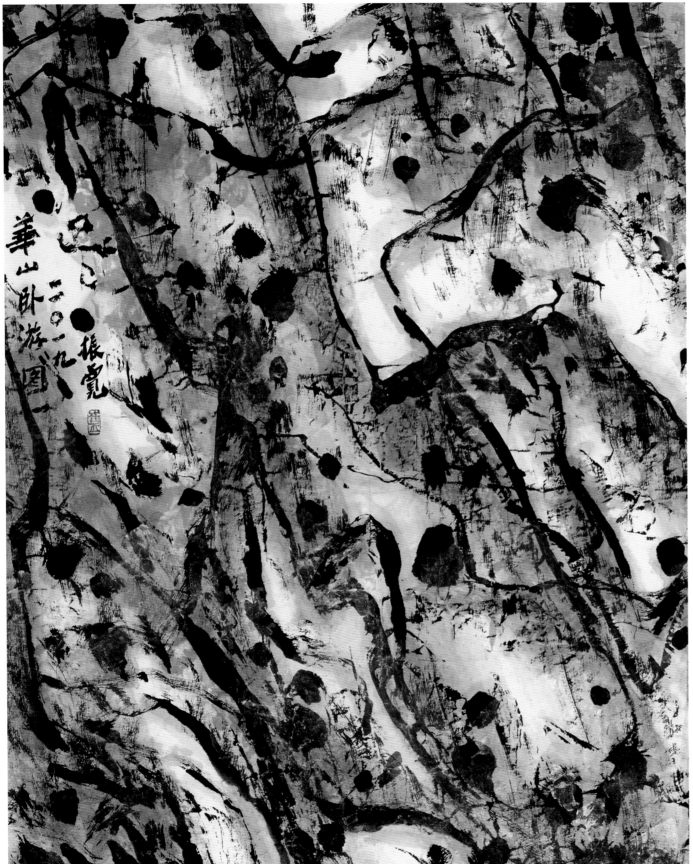

华山卧游图一（局部）

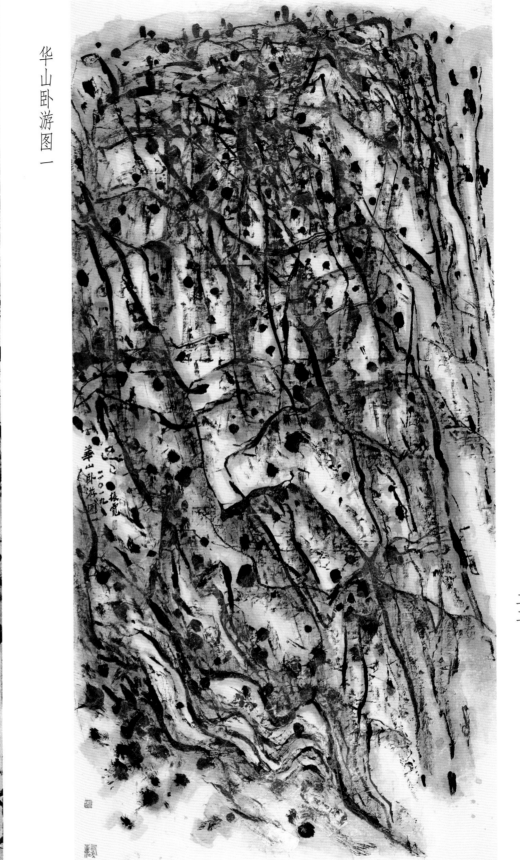

华山卧游图一

三二

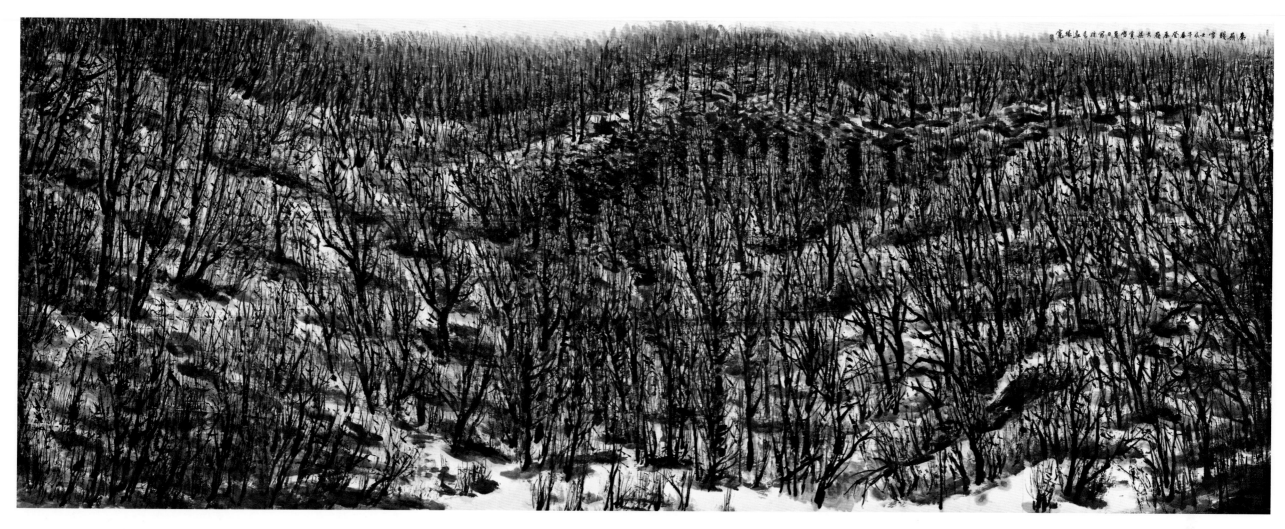

秦岭残雪

秦岭残雪乙亥春余登太白涉终南写此以为记 冠英并志

二三

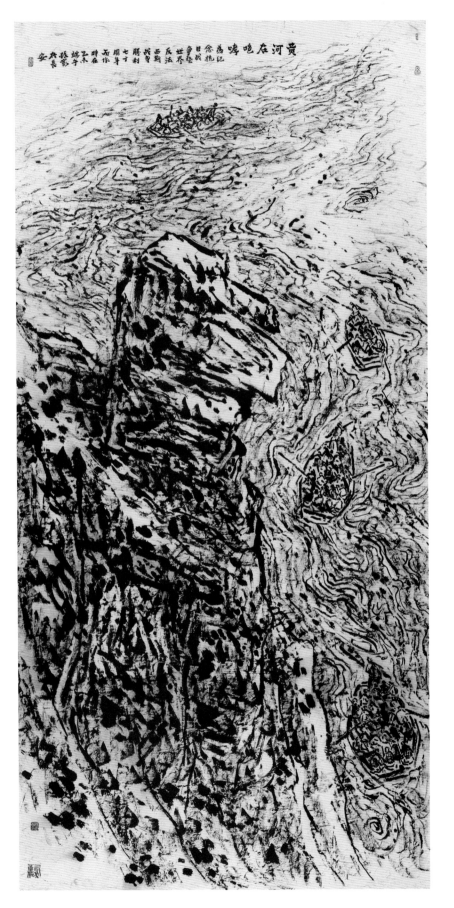

黄河在咆哮

黄河在咆哮

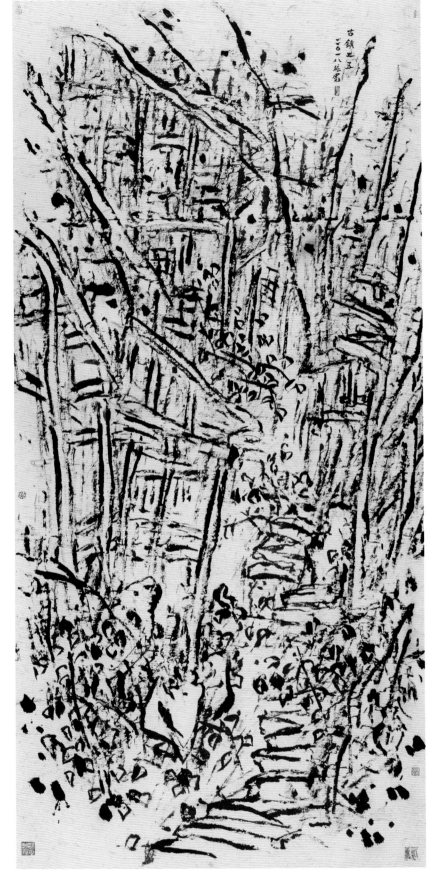

古镇之五

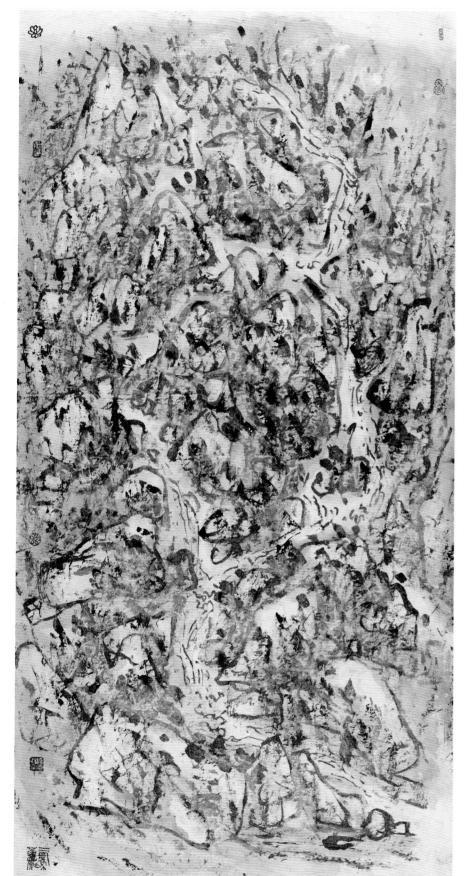

山溪

二五

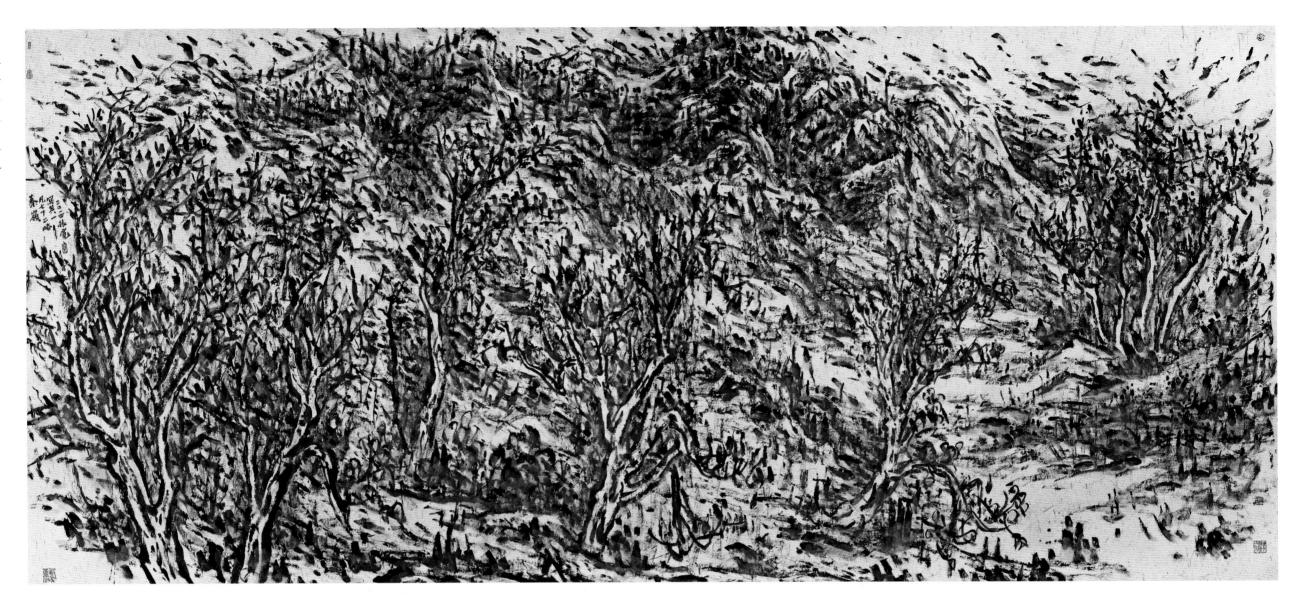

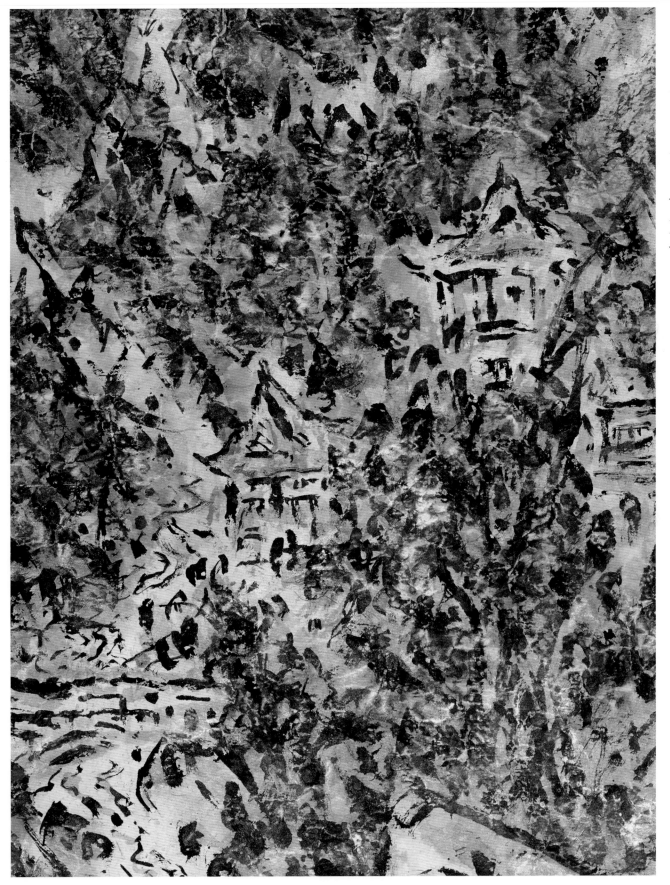

滇北山中之四（局部）

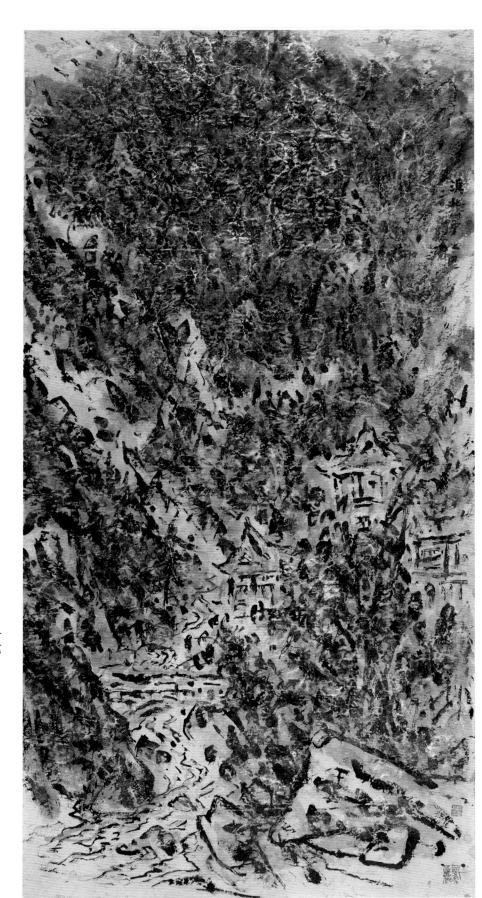

滇北山中之四

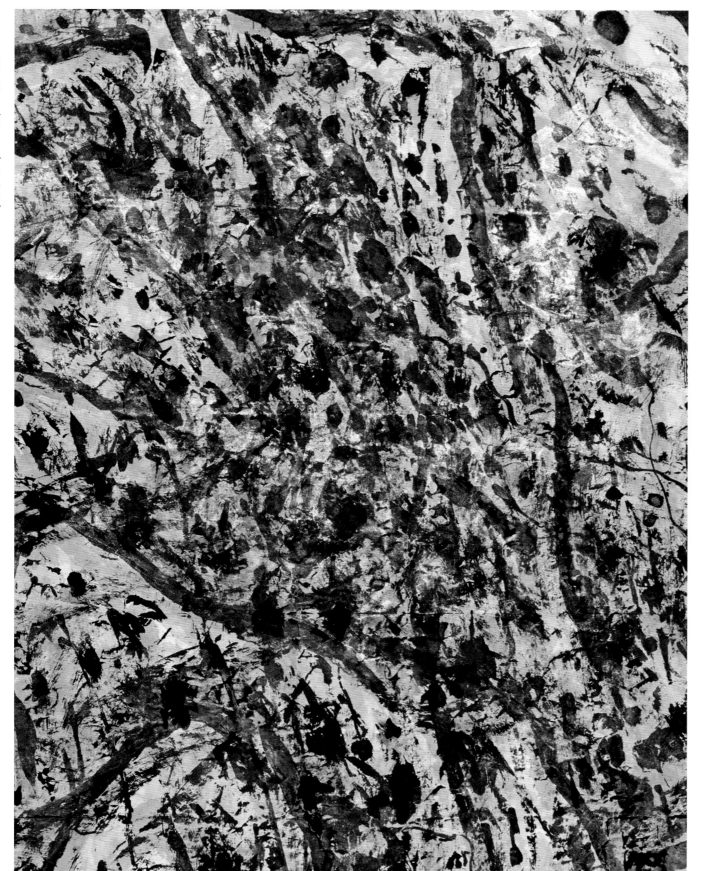

伟岸之四（局部）

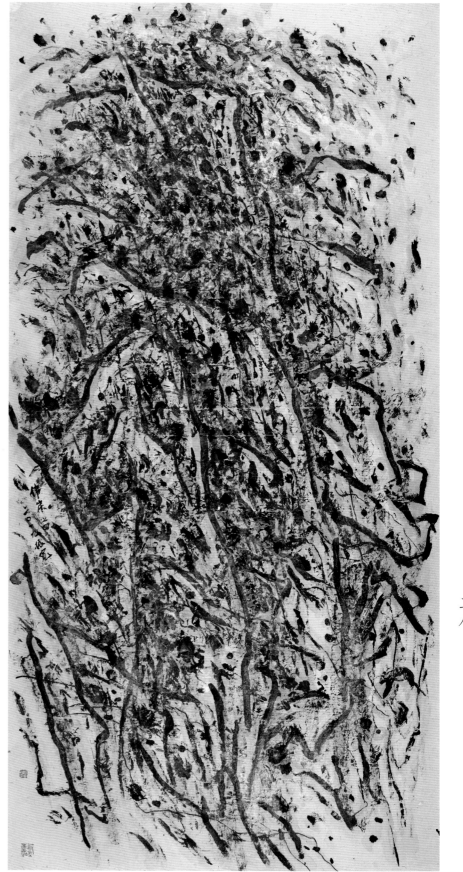

伟岸之四

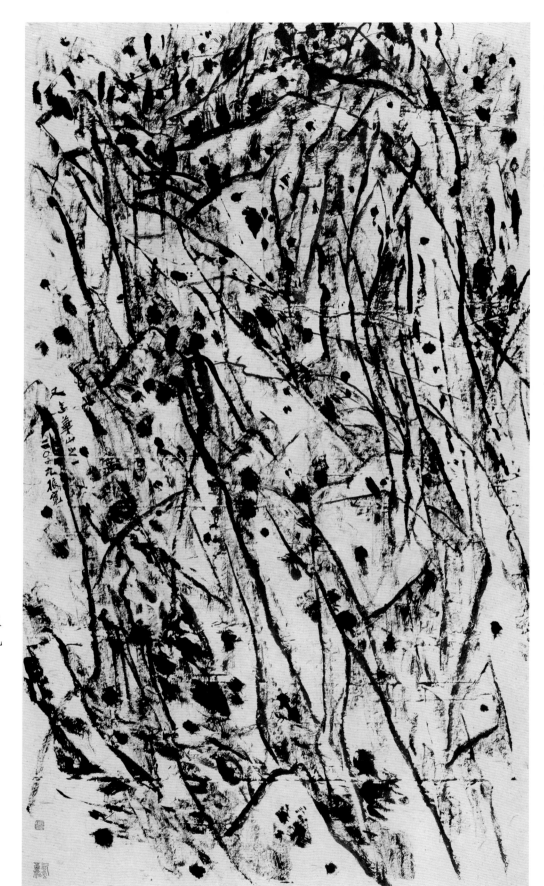

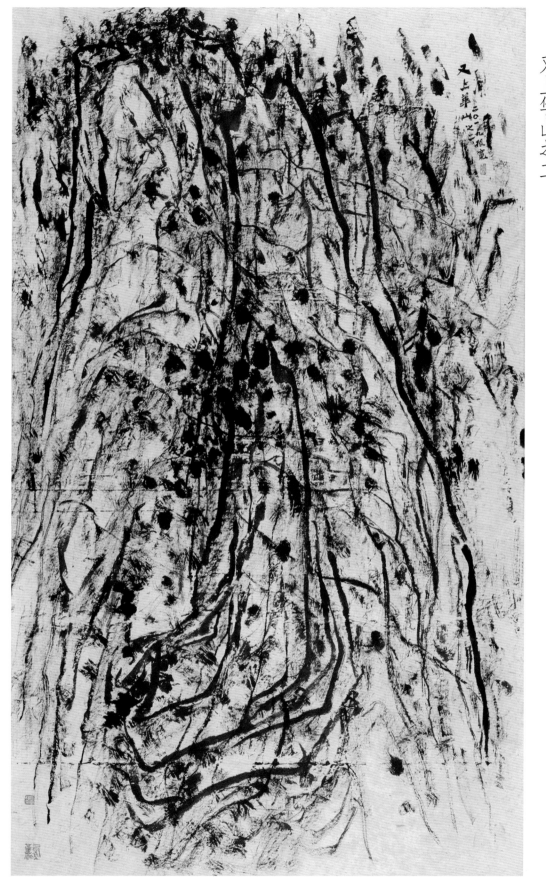

又上华山之一

又上华山之二

二九

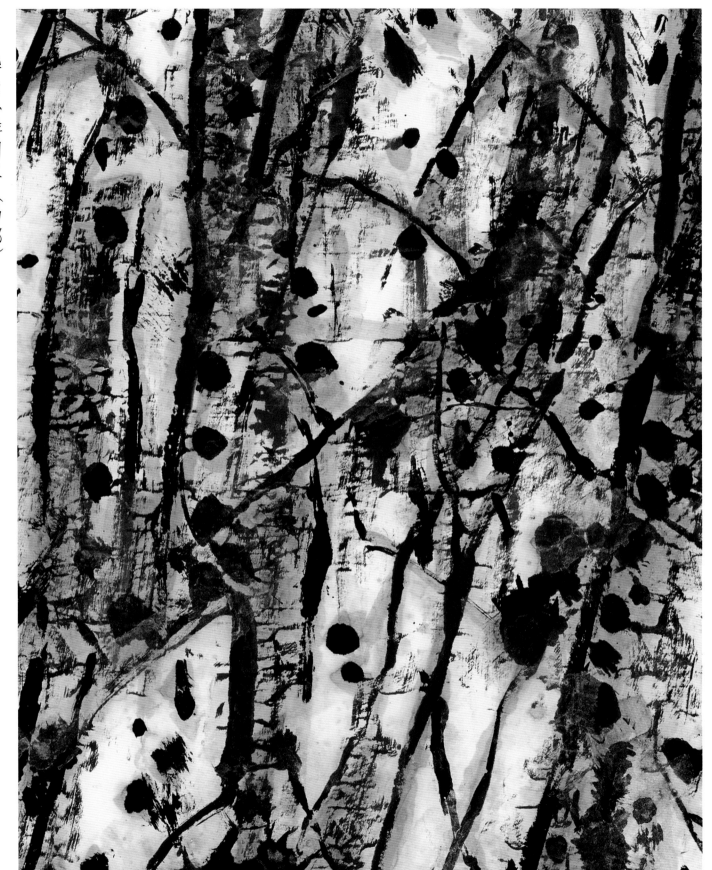

华山卧游图二（局部）

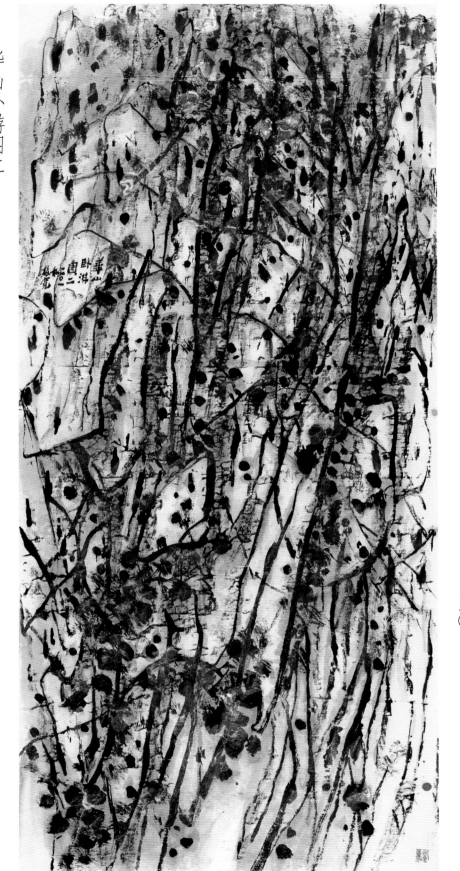

华山卧游图二

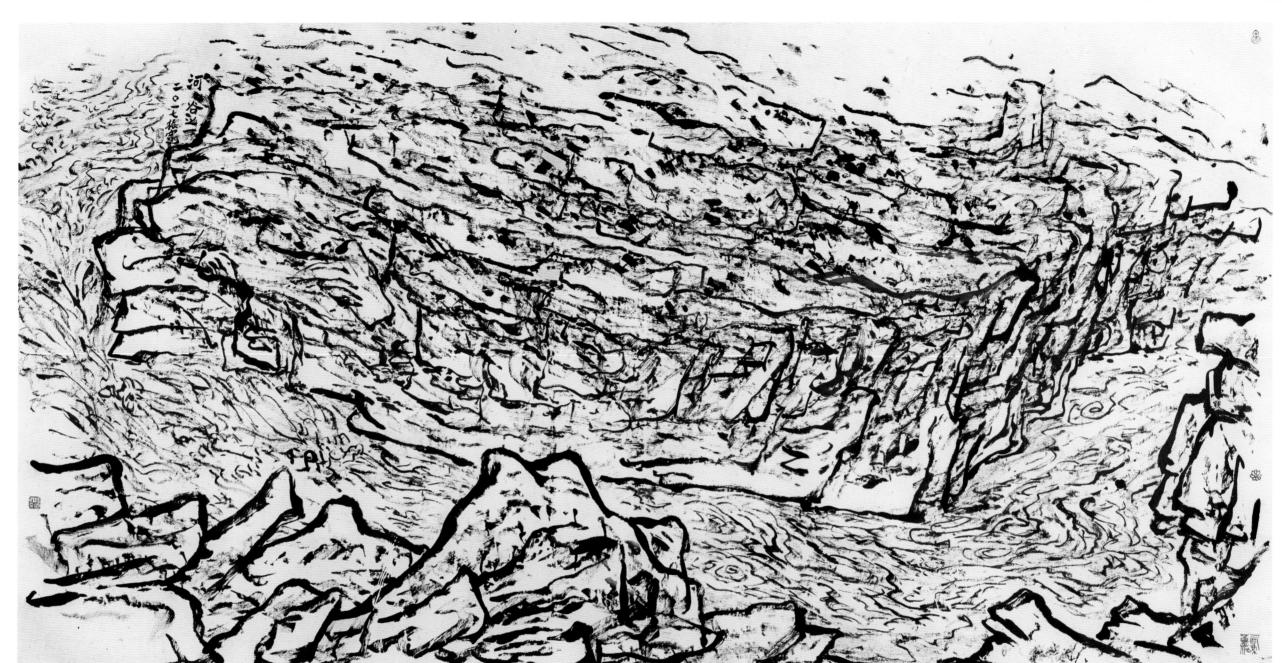

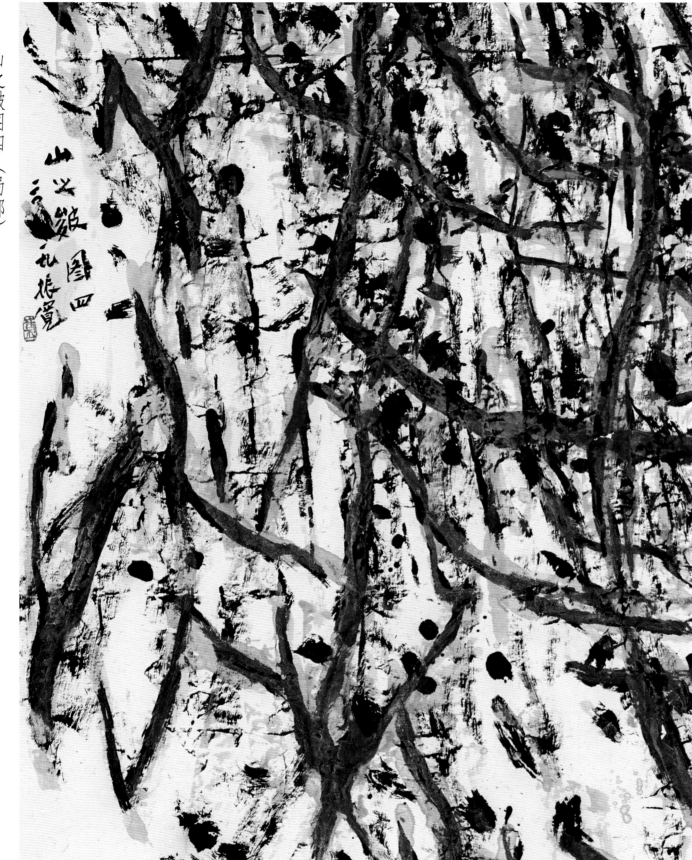

山之皴图四 （局部）

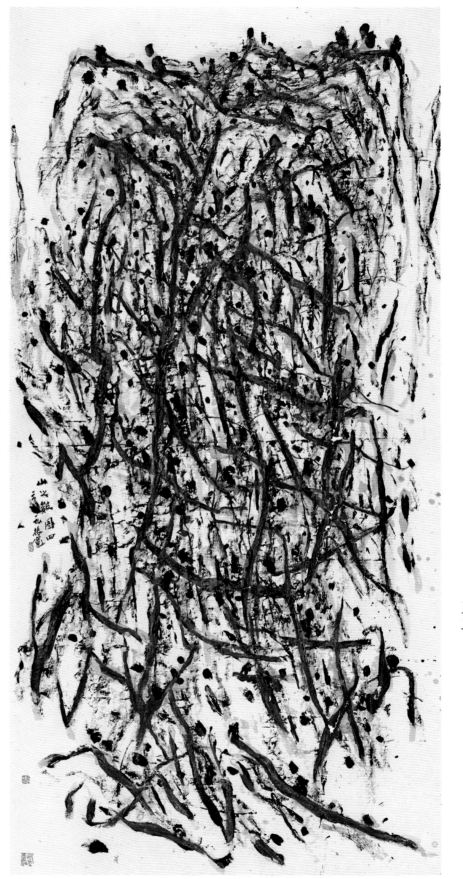

山之皴图四

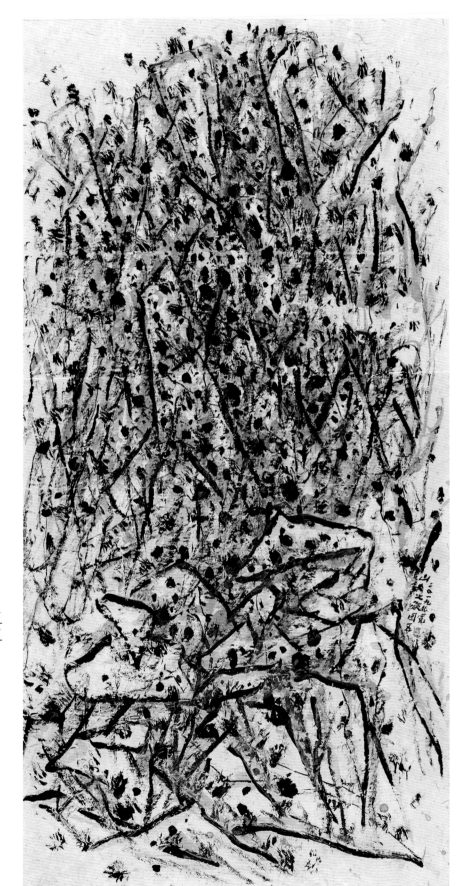

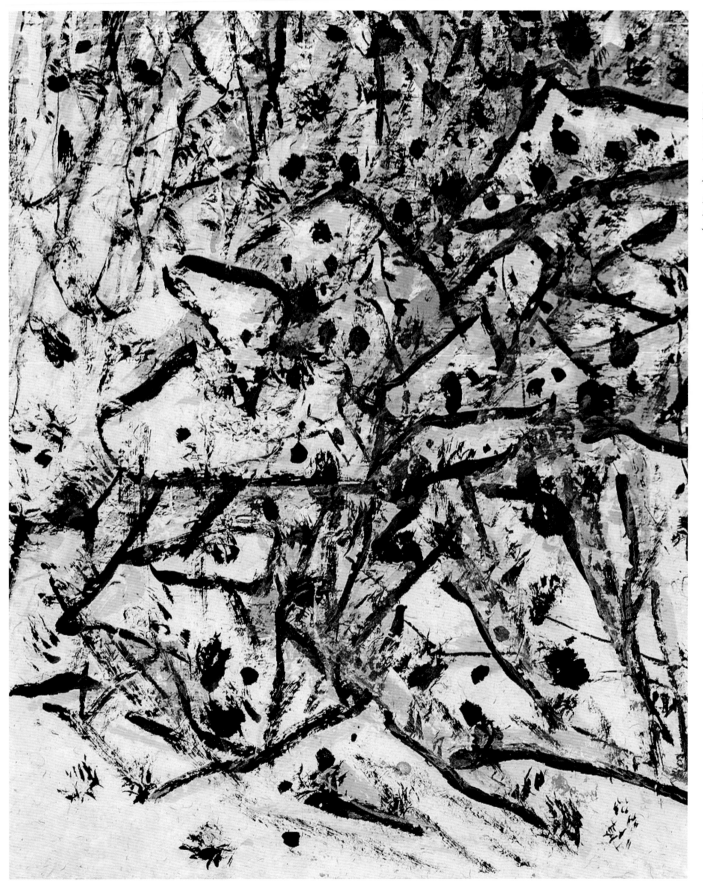

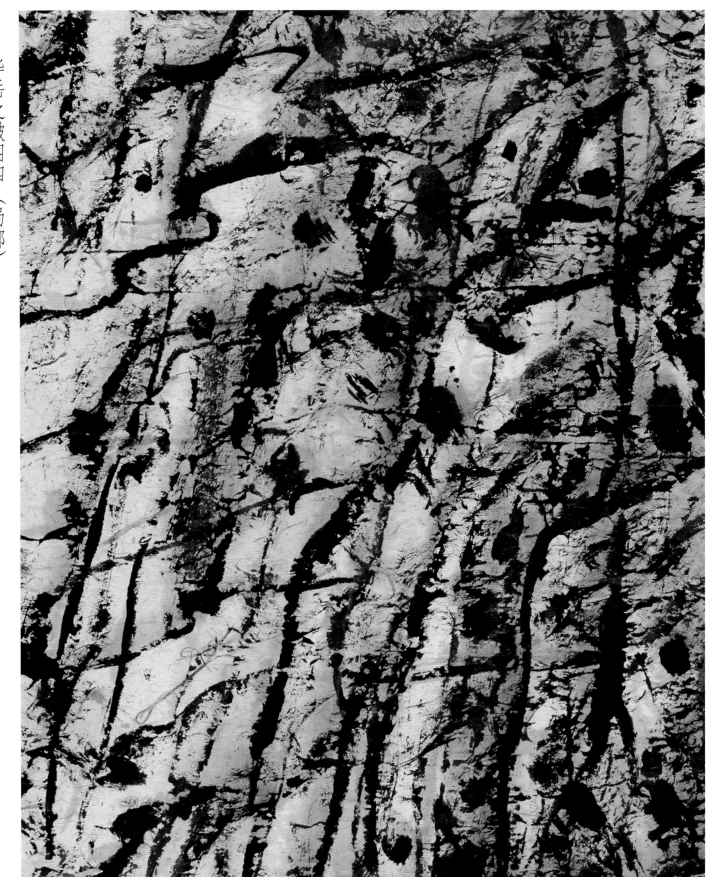

华岳之皴图四 （局部）

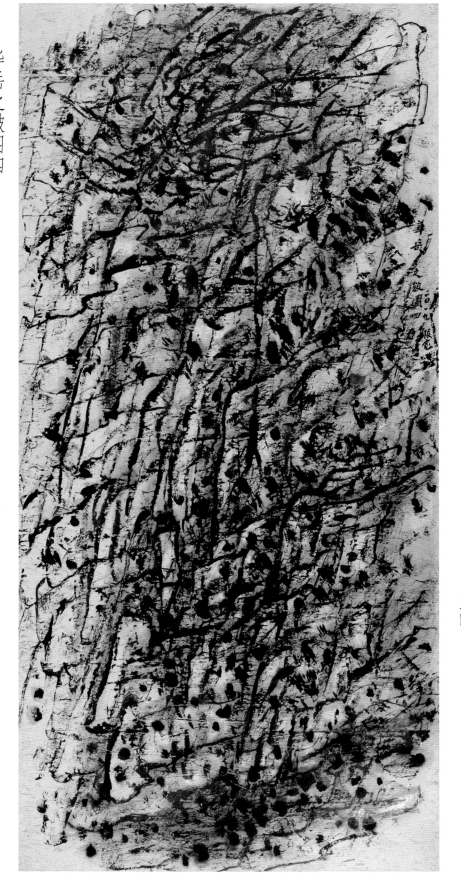

华岳之皴图四

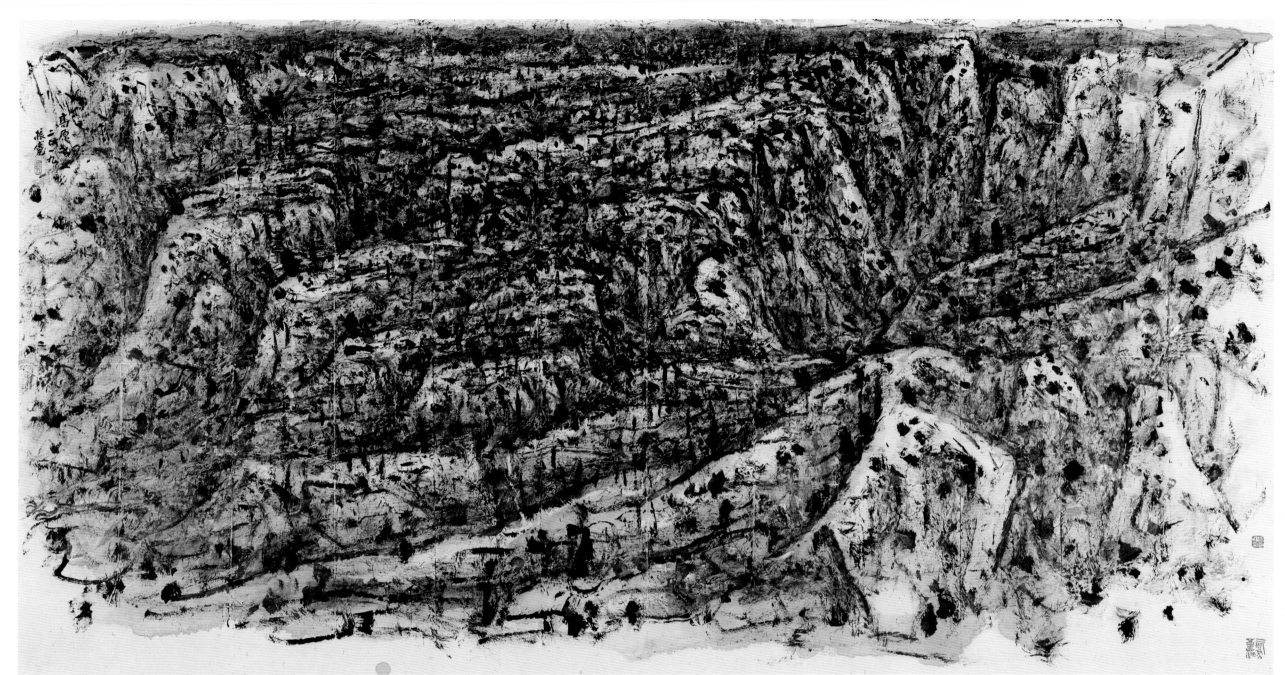

山外山之六 (局部)

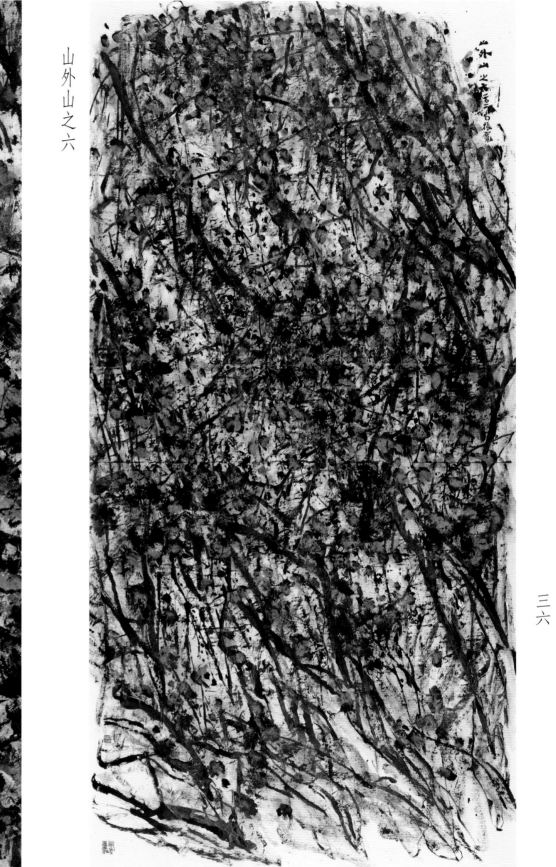

山外山之六

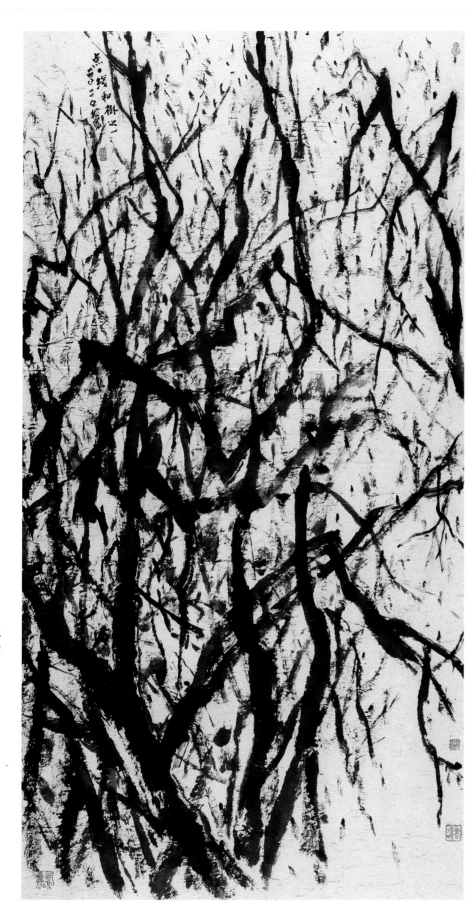

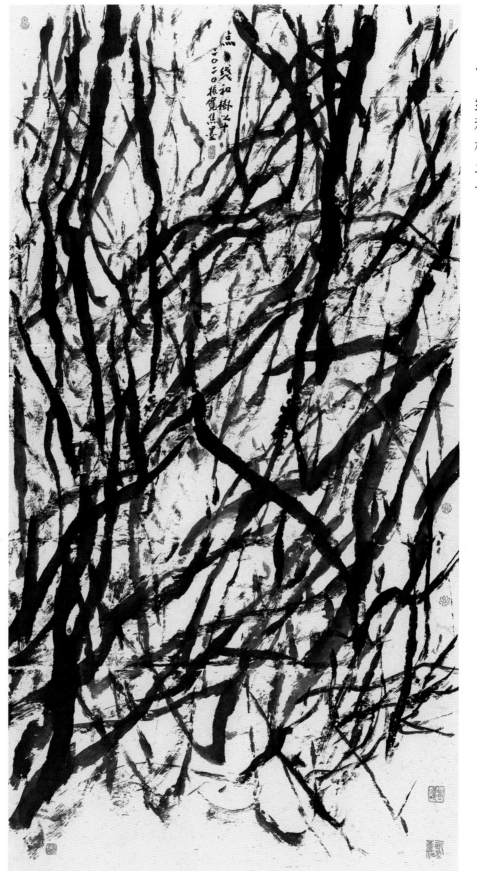

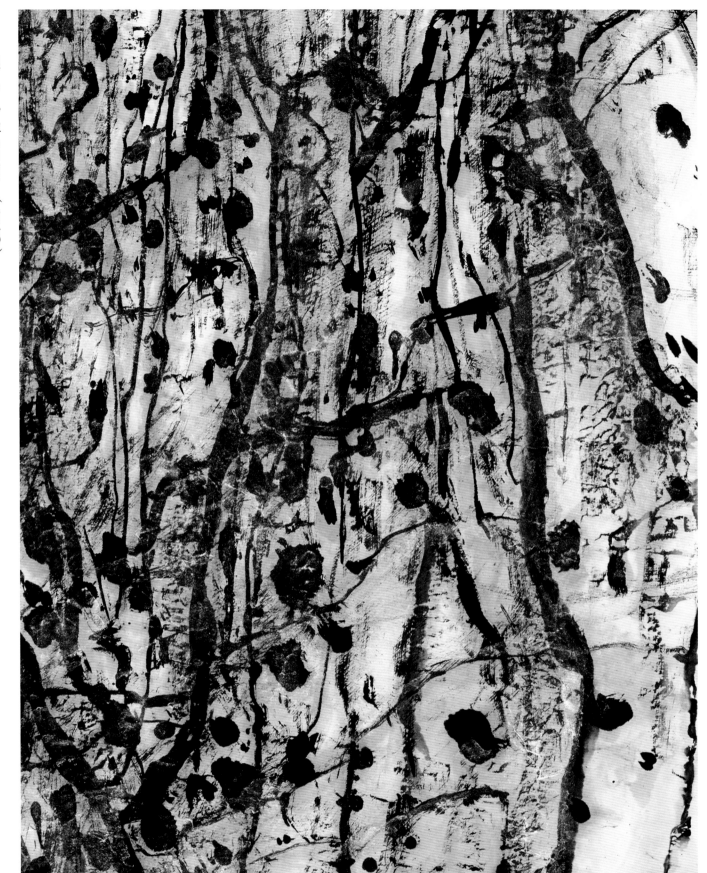

华山卧游图四 （局部）

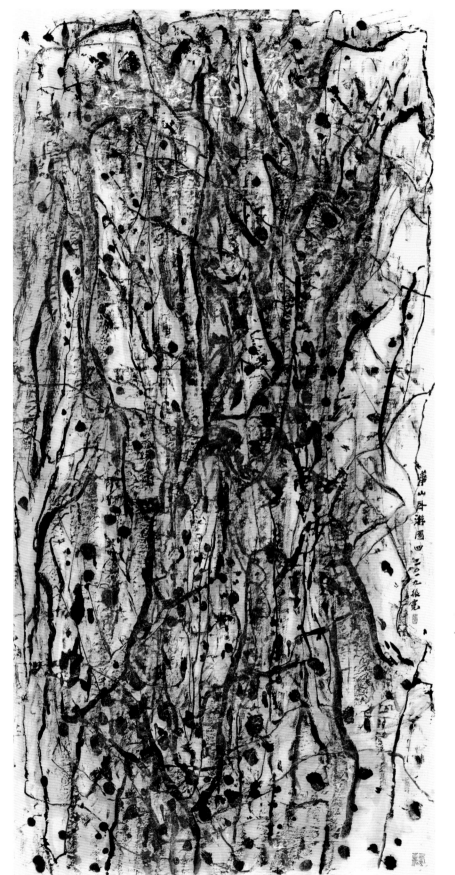

华山卧游图四

三八

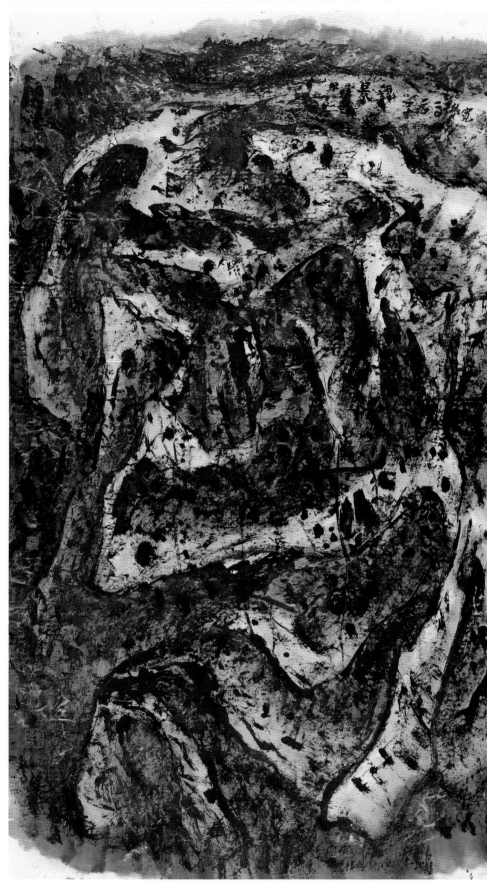

山非山之五

荣宝斋画谱

荣宝斋出版社

二三二